	U0027045

	T .	T		T :					
	1							1	1
) () ()			1	1	1		1	1
	1								
				1					
		1							
			1	1 1 1	1				
				1					
:							1		
		:							1
				1	1				
						A			
1		1			4 9 11 11			1	
		2	1						
1					1.				

		:				
					1	
					1	
	1 A A A A A A A A A A A A A A A A A A A					
						1 1 1
					1	
					-	
				2	*	
	6 1 1					
		8				
		1				
					1	1 1
Company of the Compan		THE RESERVE OF THE PARTY OF THE	A STATE OF THE PARTY OF THE PAR	AND RESIDENCE OF THE PERSON NAMED IN	THE RESERVE THE PARTY OF THE PA	

《美字進化論 2》專利斜十字格習字本

					_	-	_		,	_				
									1					
									1				 	
						1			1					
							1							
									1					
-				1					1					
									1					
							1							
													 	200 0 0
		-												
		1												
		 									2000		 	
		1												
	t	 						 				+	 	
	_						-							
	-													
						-								
		-					-						-	
		- 1					1			1				

		1		
1 1	1 1	1 1		
1				
1 1		1 1		
		7		
1 1 1 1 1 1 1 1 1 1 1 1 1 1 1 1 1 1 1		1		
		1 1 1 1 1 1 1 1 1 1 1 1 1 1 1 1 1 1 1	1	
		1		
	F 4			
		1 1		
		1 1		1 1 1 1 1 1 1 1 1 1 1 1 1 1 1 1 1 1 1

《美字進化論 2》專利斜十字格習字本

						-
	1	1 1	1			
	1 1	1 1 1 1 1 1 1 1 1 1 1 1 1 1 1 1 1 1 1				
				 	 1	
				 1	 	
Secretary for a law second			1 1 1 1 = = = = = = = = = = = = = = = =	 	 	
		1		 		

									1
	1 6 1 4				1				1
	2								
					1				
1									
					1				
1 1 1 1		1) 2) 1)	1	1	1				
1									
					teo as Teas		1		
									4
					1 2				
			1		1				
	and the second								
			1	5) 1	1	1 1 2	:		
								1	
					1		1		
	1			1					
	1	1	1	1					

				i		1
1				1 1 1 1 1 1 1 1 1 1 1 1 1 1 1 1 1 1 1 1		
				1		
		1		1		1
			1			1
				-		
				1	1	

			·		-		_	
								1
 						.		
					1			1
	-	1						
			E E E				10 17 17	
				1			10 11 17	
 		= = = = = = = = = = = = =						
							2.	
H H	(4)							
			1 2					
 						1 1 1 1		
		1				1		

							,		
1									
		1							
100 110 110 110									
i i	1	1 1 1	1 1 1 1		1				
		1							
	1	1	:	1		10 11 11		2 1	
		1							
					×				
		1					1		4
						1			1
1									1
10 10 10 10 10 10 10 10 10 10 10 10 10 1									

 					_		
			1	1			
	1						
				1			
		10					
 			E				
				1			
	11			3 2 1 2			

			1				
 				4			

_									-					
		1					i i i							
													'	
		;									1			
											1			
							1							
							1							
				2										
		;					1							
							1							
	2885													
		1			1		1							
	10 a n em													
							1							
					1		1							
					1						1			
	4													
					1		1							1
						one of				paett				
							1							
				Lue of								and the		
							1							
	4													
	-							_						

	1						
			1				
1							
				1			
			1				
			1				
			2				
1 1		1					
						1	
1					1		
1							
					1		

						I I I		
		2 3 1				1		
	1			1				
		1)) : :		1		
	1 1 2 1	1 1 1 1 1		3 3 3 1		,	1	
1	,	,	1 1 1	n E N		1		
		1		X 2 2 3		1	,	
	1			1				
		1				T		
					1			
-				:			1	

1							
				1		1	
		1					
 Lanen Frenci							
	1 1 2 2						
			1				
			1				
1	1						
 		 	1				
2 2	1 1 3	7	1	1			
		1	4			1	
	1	1					
		1					
	1 3 1		1 1	2 00°- 18°-			
 		 	-2				

							1
		 			 	-	
1				1	1		
1	1 1						1 1
		 	1				
1							
1							
1							
1	2: C E						
			1				
	2						
		5 7 8					
				1			

	4	 		
1 1 1 1 1 1 1 1 1 1 1 1 1 1 1 1 1 1 1			1	
1 1 1 1 1 1 1 1 1 1 1 1 1 1 1 1 1 1 1				
		U & E C C C C C C C C C C C C C C C C C C	1	
		1		
				1

			1				
	10 80 10	11		1			
				1			
d d		1					
			,				
			7				
1 1 1 1 1 1 1 1 1 1 1 1 1 1 1 1 1 1 1							
			1				
1 1 1							
				1			
		Ti II					
			i i				
			1				
						2/ 4/ 6	
						1	
		1		:	1		

			1					
1								
			+					
IN RESIDENCE AND DESCRIPTION OF PERSONS ASSESSED.	THE RESERVE THE PERSON NAMED IN COLUMN 2 IS NOT THE OWNER.	THE RESERVE OF THE PERSON NAMED IN COLUMN 2 IS NOT THE OWNER.	NAME OF TAXABLE PARTY OF TAXABLE PARTY.	NAME AND ADDRESS OF TAXABLE PARTY.	THE R. P. LEWIS CO., LANSING, MICH. 49-14039-1-120-1-120-1-120-1-120-1-120-1-120-1-120-1-120-1-120-1-120-1-120	NAME AND ADDRESS OF THE OWNER, WHEN PERSONS AND ADDRESS OF THE PERSONS ASSESSED.	THE RESERVE ASSESSMENT AND PERSONS NAMED IN	THE RESERVE OF THE PARTY OF THE

					_			
								1
								1
	1 1				1			1
								1
	1	 						
1			1	1				
				1				
						,		
						:		
						1		
								9
				1		1		
da A								
				,				

						1		
1 1 1 1 1 1 1 1 1 1 1 1 1 1 1 1 1 1 1								
			1				1	
						1	1	
1					-		1	
						1		
		I I I I I I I I I I I I I I I I I I I						
	es es es es es							
	:							
			11 11 34					
3 3 3	# *							
					11			
	t 1							
				1	1		-	1
				1				

			-					
1		1						
	1	1	1	1				
	1 1							
		1						
	1							
						 		a se i
	2 3							
	1) 6 1			E 1 2 4 4 4 4 4 4 4 4 4 4 4 4 4 4 4 4 4 4		0 0 V		
						 		200
				1	1) 1) 4)			
1	1	1				1		
	1	1					1	

1 1				
1	7 2 3 3 4 4 5	1		-
		4 1		
		1		
			1	

	:		
	-		
	1		
10 1 1 1 1 1 1 1 1 1 1 1 1 1 1 1 1 1 1			

	:		1		
:	1 1 1 1				
1	1				
	1 2 3				
	1				
	1				
1 2 2				1 5 5 1 7	
2 3 1					
					1
		 	 	4	· · · · · · · · · · · · · · · · · · ·
		1		1 0 5 1 1 1 1 1 1 1 1 1 1 1 1 1 1 1 1 1	1

	i i								-
								1	
6 6	1	1			1		1		
									entropies (Fr
				1					
				1					
				1					
	1			12 14 17				1 1 1	
	8			1					
			1			1			1 X 3
1									

				1	
	1	, A. 			
); ;;				
		-			
	0 1				
			1		
	4	 	1		
			1		
1. 1. 2.			1 V		
-2-					

		1		;		
		 		-1		
		 	ļ			
1 1 1 1 1 1 1 1 1 1 1 1 1 1 1 1 1 1 1	1					
	·	 				
	1					
						1 1
				1		
	22 = E E E E E E	 				
		1				
				34 34 34 34	1 0 1	

			1		1	1
			1			
_						1
						1
						1
3						
¥ 1	X V	1 1 1		14 12 24 16		
	1					
		4				
				15 17 15 10		
	1	ļ				

1 1 1 1 1 1 1 1 1 1 1 1 1 1 1 1 1 1 1				
	3 4 3 1 4 2 1 1			
1 1 1 1 1 1 1 1 1 1 1 1 1 1 1 1 1 1 1				
				-
1 1	4			
1 1 1 1 1 1 1 1 1 1 1 1 1 1 1 1 1 1 1	1 1 2		1 1	1
			1 1 1 1 1 1 1 1 1 1 1 1 1 1 1 1 1 1 1	
V.				
4 1 1 1 2 2 3 3 4 3	1 1 1			

		1							
				1	1		1		
					1				
		11			1				
					1 1 1		1		
		1) 1				
					1				
					1				
			7						
		7.							
					1				
	. h. e.								
					T				
		1							
1. 1. 1.		11			T L T				
					3 3 1	1	1		
					8 70 17 18				
	F F				1 1 1	2 1 1 1		1	

	1					· ·	
A		1		1			
			3				
;							
1 1 5		1					
1					1 1		
					I I		
					1		
	1		9 9 6	1		1	
	 				1 1		
	 		L				

										1	
 	 										J
	1										
	T. I.										
	1				-			-			
	1										
 	 									† -	
										-	
	1										
							are 115 7				
									-		
 	 1						5 4 4 h F				
										1	
				_ ==			igial e e				
2. 9. 2.											
 	 					2 n 2 n 2 n					
	1							:		:	
		2									
					ti L						
	1		1								

			:		
1 1 1 1 1 1 1 1 1 1 1 1 1 1 1 1 1 1 1					
	1	1			
	1				
1 1		1			
1					
				+	
				1	
					1 1
				7.	

-					,		-	-	
1	1								
1									
					1		1		1
	 			2-		 			
	:	-			1				
					1				
	1		1						
4					1				
					i I				
	0 II 0								
1 1 1 1 2 2 4 7 2 2 2 2 2 2 2 2 2 2 2 2 2 2 2 2									
					1				
								1	1

1 1			1 1 1	i i i i
	1			
		-1		
	1 1			
		1		
	-	1		
				1 1

i i	T	1		1	1	1	i	,	ī
	1								
1									
		1			1				1
					1				
									4
		11						1	
				* *					1
					£				
									1
					1				
			1						
			11 12 15	1				1	
			1						
		1		1		j.	i		Î.

1			1	1	1		1
	 	-			 		
				1			
	1						
			1 2 2		1		
	 - I				 		
	4 1 3 4		1				
	 1	1			 		
	-						
	 				 	!	
					10	10 10 10	10

_	,	,							
									1
				1					
									į.
				1					
				1					
1							1		1
			3 4		1				
1									
	- +								
			0						
			1			10			
								-	
1				1		14		1	-
				1		3		1	1 (1
	5 V								
ed an er an e									
The same of the sa		Section in the last contract of	Committee of the Commit		AND DESCRIPTION OF THE PERSON NAMED IN COLUMN 1	and the same of th		CONTRACTOR AND ADDRESS OF THE PARTY OF THE P	and the same of th

	T :					-	· · · · · · · · · · · · · · · · · · ·	-
1								
					1			
			1	1				
			1					
			1					
				1				
 								-
		1 1 1	1	1	1		1	1

							-			T	
									1		
	:					1			1		
		- 2									
											1 1
									1		
									1		
	1										
			- +								
									1		
			1								
				-							
			1								
	1		1								
			- 1								
-			-								
	1										
	1					1					
	1					1					
	1										
						1					
					1				10 11 10 10		1
											1
					1						1
			1			11					1 1 1
					1						
			1	1							

	1			
		1		
				1 1 1 1 1 1 1 1 1 1 1 1 1 1 1 1 1 1 1
	1 1 1 1 1 1 1 1 1 1 1 1 1 1 1 1 1 1 1			
			1 1 1	
1	1 2 3 4 5 5 5 5 5 5 5 5 5 5 5 5 5 5 5 5 5 5			
			and the same	
		5 I		
			1	

9

				1				1	
					1			!	
	1								
	0				1				
1									
	1								
				1					
)/ 15 47								
		4							
				1					
			1	15					
						=			
			;						
								7.	
							1		
			1						
						1	1		4
		1					1		

	1			
			1	1 1
		1	1	
			5 1 7	
 1				
			1	
			1	

		;		 -	-
		1	 	1 2 2 - 0 -	
1					
			1		
	1				
	,				
	 		2000	 	
					2

		1 2 = 2					
	1	1) 1 1		0			
		1	12				
	1						
	1 2 2 2 2 2 2 2 2 2 2 2 2 2 2 2 2 2 2 2						
							1
1							
- 1 mg an a							
				1			A 3 X 1
	1) ()		2 2 1	1			

1			1		
			1 1 1 1		
		 	1		
				1	
		1			
				1	
	1 1 1 1 1 1 1 1 1 1 1 1 1 1 1 1 1 1 1 1				

	<i>i</i>	1		i	i	
			1	1 1	1	
				1		
				1	1	
 	 				and a	
			1 1			
1						
		1				

					_			-		 				
				1		i I			1					
	= == 1				eef									
		2 H H H H			ga + 6							20-08		
										 				-21
						1								
										 				u = c = 1
-														
														1
				1		1								1
											. uner		Lane t	
										1				1
														1
				t T										

				1										

1		1		1 1
	 	1		
		1		
		1		
		1		
		1		
		1		
			20.00	

				-	-		· · · · · · · · · · · · · · · · · · ·	
						1		1
			3					
1						1		
	;					1		
		1	4					
				1				
					1			
					1			
						1		
						:		
					10 010 10			
						1		
			:					

	T		 		
					1
			 		1
Lander Constant			 		
				1	
	1 1				
	10 U U U U U U U U U U U U U U U U U U U	1 0 1			
				3	
			 7		

: 1								
		1	1					
								1
	1							
				,				
						1		
					1		1	
		*						
						1		
					1			11

				1 1
	4			
	1 1 1 1 1 1 1 1 1 1 1 1 1 1 1 1 1 1 1			
1 1 1 1 1 1 1 1 1 1 1 1 1 1 1 1 1 1 1 1				
7 3 3 1 3 1 1 2 2 2 2	1 1			
		1		

			1		
			1		
	 	1 1 1 1 1 1 1 1 1 1 1 1 1 1 1 1 1 1 1 1	1	1	
		1	1		
		1			
		1			
	 			ļ	
		X E E	; V	1	
				1	
				3	
		1			

		-	-	
1		4		
1 1 1 1 1 1 1 1 1 1 1 1 1 1 1 1 1 1 1	1 1 1	1 1		
1 1 1				
 1 - 1				

	1 1		i i	
1 1 1 1 1 1 1 1 1 1 1 1 1 1 1 1 1 1 1	1 1 1 1 1 1 1 1 1 1 1 1 1 1 1 1 1 1 1	1		
	1			
	1 1 1 1 1 1 1 1 1 1 1 1 1 1 1 1 1 1 1	3 1 2		
1 1 1 1 1 1 1 1 1 1 1 1 1 1 1 1 1 1 1				
1 1 1				
				4 4 4 4 4 4 4 4 4 4 4 4 4 4 4 4 4 4 4

	1		
	:		
1			
		1	

					1			1	
+									
		1		1					
									1
	1				1				
			-		1				
1 1 1 1		1			1				
				4					
				1					
6. 1 1. 1.				1		1			
1						1			
								+	
1									
1						1			
£									
) 1 1			1		1		1		
	1	:					1		
		1							
	1			1	40				-